颜真卿楷书集字 **名言二百句**

中国历代经典碑帖集字　李文采／编著

浙江人民美术出版社

图书在版编目（CIP）数据

颜真卿楷书集字名言二百句 / 李文采编著. -- 杭州:
浙江人民美术出版社, 2020.9
　（中国历代经典碑帖集字）
　ISBN 978-7-5340-8280-1

　Ⅰ. ①颜… Ⅱ. ①李… Ⅲ. ①楷书 - 碑帖 - 中国 - 唐
代 Ⅳ. ①J292.24

　中国版本图书馆CIP数据核字(2020)第138314号

责任编辑　褚潮歌
责任校对　毛依依
责任印制　陈柏荣

中国历代经典碑帖集字

颜真卿楷书集字名言二百句

李文采 / 编著

出版发行：浙江人民美术出版社
地　　址：杭州市体育场路347号
网　　址：http://mss.zjcb.com
电　　话：0571-85105917
经　　销：全国各地新华书店
制　　版：杭州真凯文化艺术有限公司
印　　刷：浙江兴发印务有限公司
开　　本：787mm×1092mm　1/12
印　　张：6
版　　次：2020年9月第1版
印　　次：2020年9月第1次印刷
书　　号：ISBN 978-7-5340-8280-1
定　　价：28.00元
如发现印装质量问题，影响阅读，请与出版社营销部联系调换。

目录

百川東到海何時復西歸

少壯不努力老大徒傷悲 漢

樂府長歌行 百學須先立志 朱熹

寶劍鋒從磨礪出梅花香

自苦寒来警世賢文筆落驚

風雨詩成泣鬼神　杜甫　別裁

僞體親風雅轉益多師是

汝師　杜甫　博觀而約取厚積師

薄發　蘇軾

博學之審問之慎思之明辨之篤行之　禮記

登高山不知天之高也深溪不知地之厚也　荀子

不榮臨深飛

則已一飛沖天不鳴則已一鳴

驚人　司馬遷　不患人之不知

患不知人也　孔子　不入虎穴焉

得虎子　後漢書　不塞不流得正

不行
韓愈
不識廬山真面目
只緣身在此山中
蘇軾
不畏浮雲遮望眼
自緣身在最高層
王安石
不以規矩無以成

方圓　孟子

采得百花成蜜後，為誰辛苦為誰甜　羅隱

倉廩實則知禮節，衣食足則知榮辱　管子

操千曲而後曉聲

觀千劍而後識器　劉勰

曾經滄海難為水，除却巫山深是雲　元稹

察己則可以知人，察今則可以知古　吕氏春秋

差以毫

厘，謬以千里。（漢書）

長風破浪會有時，直挂雲帆濟滄海。（李白）

沈舟側畔千帆過，病樹前頭萬木春。（劉禹錫）

吃一塹，長一智。

尺有所短寸有所長

屈原

出師未捷身先死長使英雄淚滿襟

杜甫

春蠶到死絲方盡蠟炬成灰淚始乾

李

9

商隱

春風得意馬蹄疾，一日看盡長安花　孟郊

春色滿園關不住，一枝紅杏出墻來　葉紹翁

春宵一刻值千金　蘇軾

從善

如登從惡如崩 國語 大丈夫

寧可玉碎不能瓦全 北齊書

大直若屈大巧若拙大辯

若訥 老子 丹青不知老將至

富貴于我如浮雲　杜甫

侣頗

人長久千里共嬋娟　蘇軾

當

斷不斷反受其亂　漢書

當局

者迷旁觀者清　舊唐書

得道

者多助失道者寡助　孟子登

山則情滿于山觀海則意

溢于海　劉勰　東邊日出西邊

雨道是無晴却有晴　劉禹錫

讀書百遍其義自現　三國志

讀書破萬卷下筆如有神

杜甫

讀書之法在循序而漸進

熟讀而精思　朱熹

進讀萬卷

書行萬里路 劉彝 凡事預則

立不預則廢 禮記 非學無以

廣才非志無以成學 諸葛亮 風

蕭蕭兮易水寒壯士一去兮

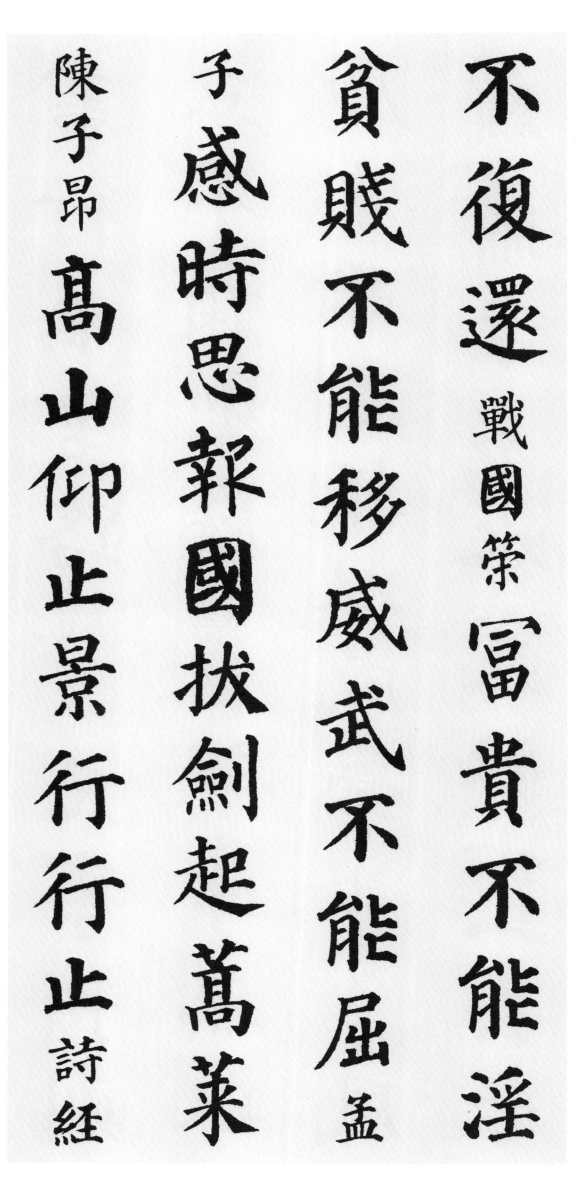

工欲善其事必先利其器乳

子古之成大事者不惟有超

世之才亦有堅忍不拔之志

蘇軾

觀衆器者為良匠觀衆

病者為良醫，藥適

光陰似箭，日月如梭

增廣賢文

滾滾長江東逝水，浪花淘盡英雄

三國演義

海闊憑魚躍，天高任

鳥飛

古今詩話

海內存知己天涯若比鄰

王勃

海上生明月天涯共此時

張九齡

橫眉冷對千夫指俯首甘為孺子牛

魯迅

忽如一夜春風来千樹萬樹梨花開　岑參

會當凌絶頂一覽衆山小　杜甫

禍兮福之所倚福兮禍之所伏　老子

已所不

欲勿施于人　孔子
兼聽則明

偏信則暗　資治通鑒
見兔而顧

犬未為晚也亡羊而補牢未

為遲也　戰國策
見義不為非

21

勇也

孔子

江山代有才人出各領風騷數百年

趙翼

近水樓臺先得月向陽花木易為春

蘇麟

近朱者赤近墨為者

黑

傅玄

鏡破不改光蘭死不改香

孟郊

九州生氣恃風雷萬馬齊喑究可哀我勸天公重抖擻不拘一格降人才

龔自珍 鞠躬盡瘁死而後巳

諸葛亮 捐軀赴國難視死忽

如歸 曹植 君子成人之美

不成人之惡 孔子 君子坦蕩

蕩小人長戚戚 孔子 君子憂

道不憂貧 孔子 君子之交淡

若水小人之交甘若醴 莊子 老

當益壯寧知白首之心窮且

益堅不墜青雲之志 王勃

老驥伏櫪志在千里烈士暮年壯心不已 曹操

梨花院落溶溶月柳絮池塘淡淡風 晏

殊

流水不腐，戶樞不蠹。 呂氏春秋

路漫漫其修遠兮，吾將上下而求索。 屈原

路遥知馬力，日久見人心。 元曲爭報恩

落紅不是

無情物化作春泥更護花 龔自珍

落霞與孤鶩齊飛，秋水共長天一色 王勃

滿招損，謙受益 尚書

梅須遜雪三分白，雪三分白雪

却輸梅一段香　羅梅坡

靡不有初　鮮克有終　詩経

敏而好學　不恥下問　孔子

莫愁前路無知己　天下誰人不識君　高適

莫道桑榆晚，微霞尚滿天。

劉禹錫

莫等閑，白了少年頭，空悲切。

岳飛

木秀于林，風必摧之。

李康

濃綠萬枝紅一點，動

人春色不須多　王安石　皮之不

存毛將焉附　左傳　其曲彌高

其和彌寡　宋玉　其身正不令

而行其身不正雖令不從　孔

子齊文共欣賞疑義相與析

陶淵明 千古興亡多少事悠悠

不盡長江滾滾流 辛棄疾 千

里之行始于足下 老子 前不

見古人後不見来者念天地之悠悠獨愴然而涕下 陳子昂

昂 前車之覆後車之鑒 漢書

前事不忘後事之師 戰國策

鍥而不舍金石可鏤荀

取之于藍而青于藍荀子

青山遮不住畢竟東流去

辛棄疾 清水出芙蓉天然去

雕飾 李白 窮則變變則通通

則久 易経 窮則獨善其身達

則魚善天下 孟子 人民萬歲

毛澤東 人不知而不慍不亦君

35

子乎 孔子

人固有一死或重于泰山或輕于鴻毛用之所趨異也 司馬遷

人生自古誰無死留取丹心照汗青 文天祥

人誰

無過過而能改善莫大焉 左

傳仁者見之謂之仁智者見

之謂之智 易經 塞翁失馬焉

知非福 淮南子 三更燈火五更

鷄正是男兒發憤時黑髮

不知勤學早白首方悔讀

書遲　顏真卿　三軍可奪帥也

匹夫不可奪志也　孔子　三人行

38

必有我師　孔子

山不厭高水不厭深　曹操

山不在高有仙則名水不在深有龍則靈　劉禹錫

山高月小水落石出　蘇軾

山重水復疑無路柳暗花

明又一村 陸游 少年辛苦終

身事莫向光陰惰寸功 杜荀

鶴 身既死兮神以靈子魂魄

40

兮為鬼雄　屈原

身無彩鳳雙飛翼，心有靈犀一點通　李商隱

生當作人傑，死亦為鬼雄　李清照

繩鋸木斷，水滴石穿

41

羅大京

盛年不重來一日難再

晨及時當勉勵歲月不待

人 陶淵明

失之東隅收之桑榆

後漢書 十年樹木百年樹人管

子時危見臣節世亂識忠

良 鮑照 士不可不弘毅任重

而道遠 論語 士可殺不可辱

禮記 士為知己者死 史記 世事

洞明皆學問人情練達即

文章 紅樓夢 試玉要燒三日滿

辨材須待七年期 白居易 書山

有路勤為往學海無涯苦

44

作舟　韓愈　書到用時方恨少

事非經過不知難　陸游　疏影

橫斜水清淺暗香浮動月

黃昏　林逋　誰言寸草心報得

45

三春暉 孟郊 水至清則無魚

人至察則無徒 禮記 歲寒然

後知松柏之後凋也 孔子 它山

之石可以攻玉 詩經 踏破鐵

鞋無覓處得来全不費功

夫

水滸傳

桃李不言下自成蹊

史記

天下為公

孫文

天時不如

地利地利不如人和

孟子

天下

47

顧炎武 天行有常不為堯存

彭端州 矣天下興比邑夫有責

亦易矣不為則易者亦難

事有難易乎為之則難者

不為桀亡　荀子　天意憐幽草

人間重晚晴　李商隱　玩物喪

志　尚書　往者不可諫来者猶

可追　論語　為人性僻耽佳句　論語

不驚人死不休　杜甫　位卑未

敢忘憂國　陸游　文武之道一

張一弛　禮記　文章合為時而著

歌詩合為事而作　白居易　闕道

有先後術業有專攻 韓愈 問君能有幾多愁恰似一江春 李煜 問渠那得清水向東流如許為有源頭活水來 朱熹

我自橫刀向天笑去留肝膽

兩崑崙 譚嗣同 無邊落木蕭蕭

下不盡長江滾滾來 杜甫

可奈何花落去似曾相識

燕歸来　晏殊

無意苦争春一任羣芳妒　陸游

吾生也有涯而知也無涯　莊子

勿以惡小而為之勿以善小而不為　劉備　物

以類聚人以羣分 易経 夕陽無

隂好只是近黄昏 李商隱 先

天下之憂而憂後天下之

樂而樂 范仲淹 小荷才露尖

尖角早有蜻蜓立上頭　楊萬里

心事浩茫連廣宇于無聲

處聽驚雷　魯迅　新沐者必彈

冠新浴者必振衣　屈原

信言

不美美言不信善者不辯

辯者不善 老子 星星之火可以

燎原 尚書 學而不思則罔思

而不學則殆 孔子 學而不厭

56

誨人不倦 孔子 學然後知不足

禮記 學無止境 荀子 血沃中原

肥勁草寒凝大地發春華

魯迅 言者無罪聞者足戒 毛詩

序陽春之曲和者必寡名

之下其實難副後漢書業精

于勤荒于嬉行成于思毀

于隨韓愈一年之計莫如樹

58

穀十年之計莫如樹木百年之計莫如樹人　管子　一日暴之十日寒之未有能生者也　孟子　衣莫若新人莫若故　晏

子春秋以銅為鏡可以正衣冠

以古為鏡可以知興替以人

為鏡可以明得失孫昭遠亙憂勞

可以興國逸豫可以亡身歐陽

脩有情芍藥舍春淚，無力薔薇卧曉枝。　秦觀

有志者事竟成。　後漢書

與善人居，如入蘭芷之室，久而不聞其香，與惡

人居如入鮑魚之肆久而不

聞其臭 劉向 玉不琢不成器人

不學不知義 禮記 欲窮千里

目更上一層樓 王之渙 欲速則

不逑見小利則大事不成逑

子早歲那知世事艱中原北

望氣如山　陸游　知不足然後

能自反也知困然後能自

强也（禮記）

知己知彼百戰殆（孫武）

知無不言言無不盡（蘇洵）

至長及短至短及長（吕氏春秋）

志不强者智不達（墨子）